析疑解惑

花鸟画系列　扇面篇

雷家民　著

山东美术出版社

图书在版编目（CIP）数据

花鸟画系列. 扇面篇 / 雷家民著. ——济南 ：山东美术出版社，2012.6
（析疑解惑丛书 / 韩玮主编）
ISBN 978-7-5330-3813-7

Ⅰ．①花… Ⅱ．①雷… Ⅲ．①扇-花鸟画-国画技法
Ⅳ．①J212.27

中国版本图书馆CIP数据核字（2012）第124000号

策　　划：信　奇
责任编辑：信　奇　李文倩　石冉冉
装帧设计：刘冠全
封面设计：关晓冰
主管部门：山东出版集团
出版发行：山东美术出版社
　　　　　济南市胜利大街39号（邮编：250001）
　　　　　http：//www.sdmspub.com
　　　　　E-mail：sdmscbs@163.com
　　　　　电话：(0531) 82098268　传真：(0531) 82066185
　　　　　山东美术出版社发行部
　　　　　济南市胜利大街39号（邮编：250001）
　　　　　电话：(0531) 86193019　86193028
制　　版：山东新华印刷厂
印　　刷：济南鲁艺彩印有限公司
开　　本：889×1194毫米　16开　2.5印张
版　　次：2012年6月第1版　2012年6月第1次印刷
定　　价：18.00元

目　录

编者的话

　　中国画作为中国文化的一个重要组成部分，墨彩纷呈的意象创造方式，源远流长。时至今日，已经历了近千年的演变，任何一个稍有中国文化常识的人，都不会对其漠然视之。

　　这也正是学习中国画者众多的原因。

　　而一本切实可用、析疑解惑的技法书籍，则是帮助学习者理解、认识和领悟中国绘画精髓必不可少的辅助。

　　本套丛书正是在这样的基础上产生的。

　　虽然从严格的意义上来说，任何一个画种技法的介绍，对学习者都只能是一种参考，是一种也可以这样做的方式，但借鉴可以使学习者从"无法"到"有法"，尤其是一种既具有一定的学术性，又能使学习者析理明技的技法书籍更是如此，这也正是本套丛书技法分类与体例设计的目的所在。

　　本套丛书在编写上尽可能将学术性融入深入浅出之中，文化传承脉络的系统性力求清晰明了，技法介绍于寻本溯源之际尽可能更加实用与现代。这样，适应性可能更广泛一些，对学习者的帮助可能更直接一些。因为，中国画的学习，毕竟既要从基础做起，又要与时代同步。

　　如果本套丛书使学习者对中国画的认识和实践有所启迪，作为编者，则足以欣慰了。

<div align="right">

韩玮

2011年春节于泉城

</div>

概　述

　　中国的扇文化有着深厚的文化底蕴，是民族文化的一个重要组成部分。扇子起源于远古时代，当时它是人们消暑纳凉的工具，然而在使用的同时又可以欣赏到扇子制作本身的各种工艺水平，使扇子的实用性和工艺性有机地结合起来，深受人们的喜爱。花鸟画扇面自唐代形成后，得到迅速发展，宋代达到兴盛时期，此时的花鸟画扇面主要是以团扇形式出现，运用重表现物象形与色的工笔画法。元代的花鸟画扇面处于低谷阶段。明清时期，折扇取代了团扇的主体地位，此时主要运用写意画法来描绘扇面，达到了花鸟画扇面的高峰。近现代的花鸟画扇面画家们在继承优良传统的基础上进行了大胆创新，成就斐然。

　　我国最早的扇子是在春秋战国时期，扇子的主要制作工艺是竹扇和羽扇两种。到了东汉，扇面的质地大都为丝、绢、绫罗之类织品，以便点缀绣画。在汉代描写扇子的诗歌不胜枚举，其中西汉女文学家班婕妤曾经用"新裂齐纨素，鲜洁如霜雪。裁为合欢扇，团团似明月。"这样的诗句题咏扇子，诗中的"纨素"指的就是一种很细的绢，由于扇圆如明月，所以称之为"团扇"。从扇子形制上来讲，主要有团扇和折扇，在折扇出现之前，团扇是最为流行的扇子形式。

　　我国的扇面书画历史悠久，源远流长。据史料记载，以扇面为载体的花鸟画在魏晋南北朝时期就开始萌芽。唐代张彦远在《历代名画记》中曾提到：三国时，汉桓帝曾赐曹操一柄"九华扇"，十分名贵，曹子建为此写了一篇《九华扇赋》，曹操请主簿杨修为他画扇，有了"误点成蝇"的趣事。宋代，画扇之风已经广为流行。

　　花鸟画扇面"形成于唐，成熟于五代，而兴盛于两宋"。盛唐时期，花鸟画已经发展成为独立的画科，此时花鸟画扇面也进入一个新的阶段。花鸟画扇面的成熟阶段是在五代时期，黄筌与徐熙是当时有突出成就的代表画家。由于他们不同的创作环境、艺术思想及不同的表现形式而形成了"皇家富贵，徐熙野逸"两种不同的绘画风格。据《宣和画谱》记载，当时画院都以黄家的画法为标准，花鸟画扇面多从写生中集野草闲花，昆虫禽鱼，描写工细生动，刻画逼真，先用淡墨勾勒轮廓，然后施以浓艳的色彩，着重于形与色彩的表现，用笔极精细，几乎不见墨迹。徐熙的重要成就是"落墨"不拘束，这种勾点兼施的表现笔法，不但处理在"形"上，而且用在"神态"上，勾与点，工细与粗放，浓淡与着色，完全根据实际需要从写生中来，他的《豆花蜻蜓图》就是典型的花鸟画扇面代表作。这两种绘画风格，不仅对宋代花鸟画扇面的发展有很大影响，而且为明清水墨写意花鸟画扇面的发展打下了良好的基础。

　　花鸟画扇面发展到宋代进入兴盛时期，花鸟画扇面在贵族美术中占有重要地位。社会上中上阶层的需求及工艺装饰，也促使了花鸟画扇面的发展和活跃。因皇帝宋徽宗酷爱并重视绘画，扩充画院，兴办画学，使当时的花鸟画扇面臻于顶峰。邓椿在《画继》中曾记载："政和间，每御画扇，则六宫诸邸竞皆临仿一样，或至数百本。"其中这些花鸟画扇面中，有突出部分是在绢制团扇扇面上进行的，画面形象精微传神，细腻艳丽。宋代宫廷画院内人才济济，创作了大批不朽的花鸟画扇面，流传至今让我们饱览了两宋绘画的崇高艺术，如赵佶的《柳鸦图》、李安中的《竹鸠》、易元吉的《蛛网攫猿图》等等。从这些精美的花鸟画扇面中我们可以窥探到"皇家富贵，徐熙野逸"的艺术风格，同时可以看出此时的花鸟画扇面，除了讲究实用性，同时被人们所关注的还有其艺术性和欣赏性。

　　这一时期的花鸟画扇面大都是以团扇形式出现的。就团扇的特殊形状，画家们构图时思考必须周

密严谨，这样才能真实生动地在扇面中表现所描绘的对象，当时出现了一些特殊的构图样式如"折枝式"、"局部特写式"等。伴随着扇子的发展，扇子的另一种形式——折扇也开始在我国出现。

元朝是13世纪初以蒙古族为主体建立起来的封建王朝。在元统治全国的八十九年中，政治、经济、文化等各方面都不景气，花鸟画扇面在此时陷入低谷阶段。然而对于花鸟画来说这却是一个承上启下的时期，出现了王渊、张中等一些职业画家，他们的绘画开始向人文情趣发展，宋代工致纤美、富丽细腻的工笔花鸟画日渐衰微，而借物抒情、画风清雅的水墨写意画勃然而兴，推动了明清花鸟画扇面的变革与发展。

到明清时期，以团扇形式出现的花鸟画扇面已寥寥无几，折扇取代了团扇的主体地位，清代是折扇花鸟画扇面大发展的时期，折扇扇面少数用绢，多数用纸、金笺、发笺等等，更便于书画创作。由于折扇扇面上宽下窄，所以画家们在作画之前必须考虑在这种特定的空间范围中安排画面，随形就势，巧思奇构，以便使面画给人一种视觉上的延伸感，小中见大。由于此时的画家众多、画派丛起与画法之新变，花鸟画扇面达到了高峰阶段。此时期的很多花鸟画家除继承传统文人画的画风与主张外，把文人画的抒情写意发展到现实生活甚至与平民百姓联系了起来，推动了文人画的发展。他们注重笔墨的运用，运用水墨技法来描绘花鸟虫鱼，以意写形，笔简意足。受花鸟画写意风格的影响，折扇扇面画无疑也都以此风格为主。

在明代的大写意花鸟画扇面画家中，陈淳和徐渭的成就最为突出。陈淳的花鸟画扇面造型精当，严于剪裁，意境安适宁静，笔墨自如，开拓了水墨花鸟画扇面的新面貌，激起了大写意花鸟画扇面历史上的新高潮。而徐渭是一个非常有激情，个性很强的天才艺术家，他尤擅以狂草般的笔法纵情挥洒，泼墨淋漓，抒发了"英雄失路，托足无门"的悲愤与历劫不磨的旺盛生命力，他把写意花鸟画扇面推向了能抒发内心情感的极高境界，成为中国写意花鸟画扇面的里程碑。受陈淳徐渭艺术风格的影响，清代的八大、石涛等也创作了一批优秀的花鸟扇面作品，八大的作品"因心造境"，笔墨沉郁含蓄，使人有"墨点无多泪点多"之感。此时期除写意画法外，有进一步开拓的还有没骨画法，这种画法不采用墨笔勾勒轮廓然后敷色的传统方法，而是以色彩直接渲染，粉笔带脂，点染并用。此画法相传为北宋徐崇嗣所创，清初恽寿平是复兴此画法的大师，他使没骨画法在原来的基础上更加成熟。

到近现代，因受外来艺术的冲击，中国画坛一统天下的单一格局发生变化，逐步向多元、多样化发展，出现了流派纷呈、争奇斗艳的景象。我国花鸟画扇面领域出现了以任伯年、虚谷等为代表的上海画派、以齐白石等为代表的北京画派和以"二高一陈"为代表的岭南画派等。任伯年的花鸟画扇面，自辟蹊径，形成了他鲜明的独特的个性，开创了新的意境，将工笔、写意和没骨花鸟画技法相互交叠在扇面画创作实践中。而在艺术夸张和笔墨处理上，虚谷独有心得。京派代表齐白石从学习民间艺术开始，他的花鸟画扇面在吸取深厚的传统功力基础上，摸索出一套为"万虫写照，百鸟传神"的笔墨技巧，成功的实践了他所坚持的"妙在似与不似之间"的信条。"二高一陈"在传统绘画的基础上吸收西洋画技法，效法日本画的发展道路。总而言之，无论是海派、京派还是岭南画派的画家们都在传统花鸟画扇面的构图、造型、结构和赋色等方面有颇大的创新，对当代我国花鸟画扇面风格的形成和发展产生很大影响。

随着科学技术的发展，如今的扇子已经很少被人们所使用，而更加突显出的是其扇面画的艺术性和欣赏性，花鸟画扇面已经是书画家乐于染翰和文人雅士乐于把玩和收藏的艺术品。作为当代的一名花鸟画画家，应该多体悟传统花鸟画扇面的技法精髓，继承和发展传统花鸟画扇面的艺术本质。与此同时，我们还要注重个人风格的塑造，积极培养自己的现代艺术观念，大胆创新，使花鸟画扇面这一朵鲜艳的奇葩在世界艺术之林中独具魅力，经久不衰。

一、花鸟画扇面基本画法

花鸟画扇面技法分类繁多，但概括而言，主要有白描法、没骨法、破墨法、勾填法、勒廓法、积水法、勾勒法等基本技法。每一种技法都有其基本的画法和特殊的表现技巧，然而在绘画过程中这几种基本技法不是独立存在的，他们互相关联、互有影响。因此在作画的时候应根据自然界物象的具体特点，灵活选择一种甚至多种基本技法来表现物象，以使画面达到理想的状态。一幅好的花鸟画扇面作品，主要是画家用自己的审美情趣去发现、捕捉自然界中蕴藏的美，只有领悟这些自然美的含义，创造的画面才能引发欣赏者的共鸣。除此之外，在具体作画时，应注意宾主、虚实、掩映、藏露、错落、参差等关系。因为中国画是主张画活的、动的、有生命力的物象，画花时要活色生香，迎风带露；画鸟要画飞鸣食宿；画枝、干、花、叶要得势，才能有生气。作画是为了"写意"、"写心"、"写性"，状物是为了"寄情"。花鸟画扇面不特别看重形象的视觉真实，不执着于事物的比例、透视、结构、光影等自然属性，而是缘物寄情，借以表达人的精神。

然而这些基本的技法只能是画家创造自己绘画风格的辅助技法，只有深入了解这些基本技法，才能为提高自己的绘画水平打下扎实的基础，同时有利于画家在此基础上探索出多种新颖的表现技法来丰富画面，以尽早地形成自己的个人艺术风格。

1.白描法

白描法，是指完全用墨色线条来表现物象的画法，它具有概括、提炼、夸张等艺术特点。用白描法作画，关键要在用线上下工夫，花木鸣禽各有其态，又各有其形，如何理解线条的功能和加强线条的表现力是至关重要的。例如画玉兰，在运用过程中，要特别掌握线条在起笔收笔时的节奏变化，如起伏、顿挫、疏密、转折等，充分发挥不同线势的作用，才能表现出玉兰的形神特征。（见图1）

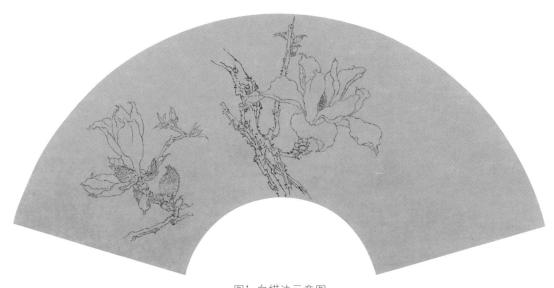

图1 白描法示意图

2.没骨法

没骨画法出自北宋徐崇嗣，清代恽寿平将其继承发展。其方法为不用线勾勒，直接用墨或色在绢或纸上抒写物象的一种表现方法，是写意花鸟画最具有显著特征的表现形式。例如画海棠花，下笔之前要胸有成竹，既要注意花的形态结构的精确严谨，又要注意色阶的层次变化，用笔墨的节奏应以酣畅淋漓为佳，干湿结合，一气呵成。此法与撞水、破墨、积染等方法有相通之妙。（见图2）此法在其他扇面作品中也有很好的体现。（见图3）

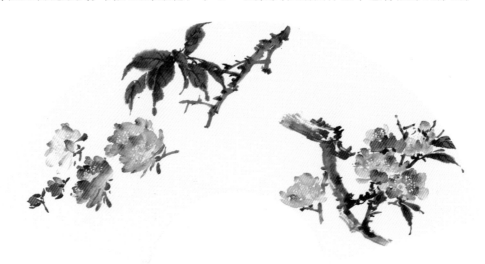

图2 没骨法示意图之一

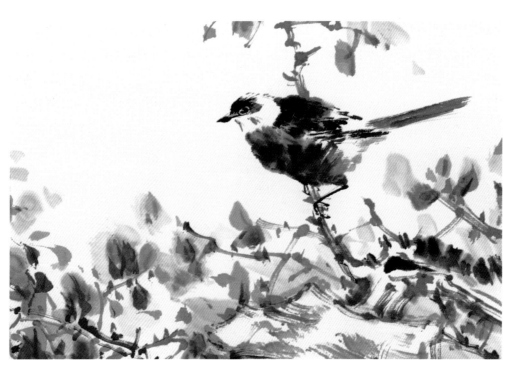

图3 没骨法示意图之二

3.破墨法

破墨法是在已有的一种墨色（或颜色）上，同另一种不同墨色（或颜色）或几种不同墨色（或颜色）进行一次或多次的再组合，形成新的墨色（或颜色）变化。操作方法主要有浓破淡、淡破浓、色破墨、墨破色等。此方法关键要把握好墨与水的干湿时机，太干无韵味，太湿影响形态结构，要视画面气氛灵活掌握。例如画荷花，画花头采用色破墨的方法，莲蓬采用墨破色，在表现荷叶的时候用重墨破淡墨，形成丰富的墨色变化。在画时应注意墨色的浓淡和干湿变化，控制好水分。（见图4）

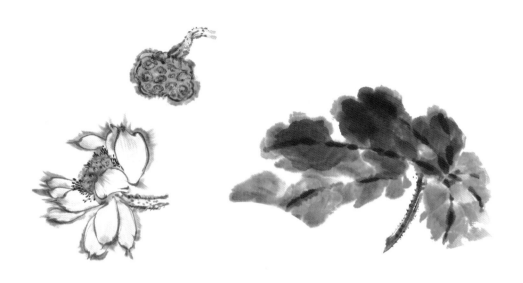

图4 破墨法示意图

4.勾填法

勾填法是以双勾形式描绘出物象结构形态特征，然后填彩，所勾墨线视物象浓淡而定，填色时可有浓淡变化，也可用平涂的办法，笔法尽量与物象结构相统一，保留线条的美，但又不能过于呆板，过于呆板就成装饰画了。例如画牡丹，先双勾出花瓣的结构，注意前后变化和俯仰层次，然后填上牡丹的颜色，填色时应注意前后的颜色变化，要注意用笔，画出生动的效果。（见图5）

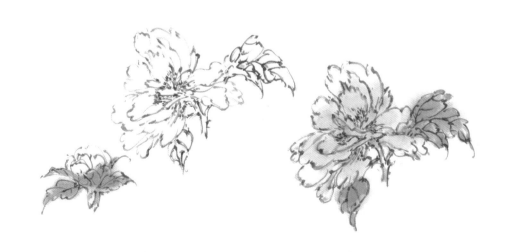

图5 勾填法示意图

9

5.勒廓法

勒廓法是以没骨法写出物象的结构形态，再用墨线勾勒的一种画法。例如画竹子，其方法是先用花青色点染竹叶、竹干，在点染未干时趁湿用墨色勾勒形象，笔含墨色要干而渴，线条粗细、顿挫、虚实要有变化，使色线融合在一起，在统一中求变化，使色线和谐生韵。画的时候还应注意竹子的生长结构变化，竹叶的组合方式，勾线的时候用笔应掌握好水分的干湿变化和层次。（见图6）此法在其他扇面作品中也有很好的体现。（见图7）

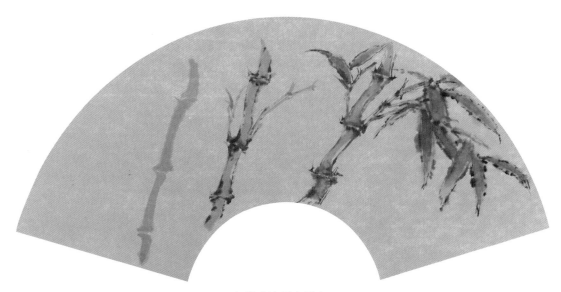

图6 勒廓法示意图之一

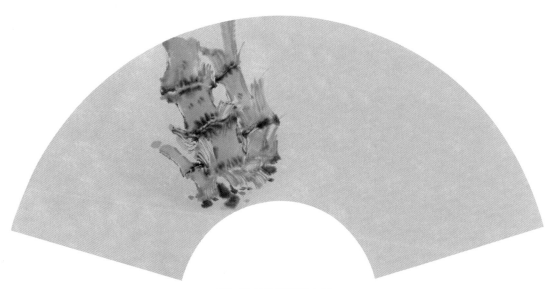

图7 勒廓法示意图之二

6.积水法

积水法是以先用线画出物象的结构，然后用颜色或墨色点染，注意此法水分要多，颜色要饱和，多遍积色，形成斑斑驳驳的肌理效果。以芭蕉叶为例，一般先以清淡略有变化的植物色按芭蕉叶生长规律点染，笔含水分要饱和，趁色未干，分别点染所画物象，要把握干湿时机，任其自然渗化。可采用局部与整体方法分别点染，使物象生成斑驳的肌理斑纹，既要把握画面整体对比效果，又要和谐有变化，在此基础上视画面气氛再罩染。（见图8）

图8 积水法示意图

7.勾勒法

勾勒法主要以线条手法来描绘物象的方法。例如画石头，与工笔勾勒相比，它更加注重笔意的变化。先以顿挫、虚实的笔法勾勒出石头的大体外轮廓，然后用侧锋连皴带擦表现出石质，在此阶段应注意点染、泼墨、皴擦等笔法结合运用，笔随意转不为形所拘，画时注重石头的结构和总体感受。在笔墨意足的情况下，可不着色，如果要着色，可以用少许淡色根据画面情调罩染，尽量不用石色。从勾勒法派生出的勾染法与此有相通之处。（见图9）

图9 勾勒法示意图

二、花鸟画扇面作画步骤

花鸟画扇面作为特殊形制的小品画，玲珑精致，着人怜爱。扇面尺幅虽小，经画家的巧思奇构，亦能描绘出耐人寻味的艺术形象，从视觉审美上让人得到无限的精神享受。无论以工笔或意笔的形式表现，都将把作者的感知与思索，通过章法布局、笔墨语言、写形、赋色等艺术手段表达出来。初学花鸟扇面者，可先临摹不同的技法，画简单的物象，掌握基本技法后再画完整的花鸟扇面创作。

章法布局即构图，在中国画中亦称"置阵布势"、"经营位置"。清代方薰在《山静居画论》中说："时出新意、别开生面，皆胸中先成章法位置之妙也"，可见物象布局在构图中的重要。扇面的构图，是由气势、主次、虚实、疏密、穿插等元素构成。

气势与主次：气势以物象而生，主从以气势而动。古人认为先定气势，次分间架，故而提出了画面的取势与物象主从的位置关系。花鸟画扇面的气势一般由两部分组成，一是动植物本身的勃发生机和生长之势，表现出"鸟欲鸣"、"花欲语"的生命气象；二是根据扇面特有的"弧形"，巧妙布势，化有限为无限，使画面物象主次分明、疏密有序、繁而不乱、首尾呼应、气脉回转，使之形成画面内的气势与主次。气势的构成方法大致归为上引、横伸、倒挂三种，把这三种形式巧妙结合并熟练运用，就能有千变万化之效果。

虚实相生："虚"就是松、淡、空白，给观者留下再造的想象空间。"实"就是浓、重、密等。实中有虚才能空灵不板滞，虚中有实才能丰富而不空洞无物。正如清代笪重光在《画筌》中有言："实境清而空景生，无画处皆成妙境"。齐白石画虾不画水，却有水的境象，使画面形成一实一虚，虚实相生的意境。

疏密穿插：构图中有疏密，自然需要穿插，疏密穿插有致，才不显得零乱。密的部分尽量集中，疏的地方可留出大面积空白。因为画面中的枝叶、花虫、鸟石等，只有在聚散与穿插中才能形成松紧变化的韵味，若过分片面强调一方，也易出现松紧节奏上的失衡，导致画面的不和谐。

笔墨语言，是扇面花鸟画的主要表现形式。黄宾虹认为："论用笔法，必兼用墨，墨法之妙，全以笔出。"既强调了互相依赖映发的笔墨关系，又指出了笔为先导，墨随笔出的主从关系。

勾勒、点笃、皴擦与干枯、浓淡、湿润的完美结合，组成扇面花鸟画的笔墨语言。不仅能托物寄情，在视觉审美上和心理上也会使人产生不同的感受。例如，用干毛的笔墨表现粗干，给人老辣枯涩的感觉；含水较多的笔墨表现叶子、细枝等给人以圆润华滋的感受；轻而淡的笔墨表现婀娜多姿的花头，给人以清逸秀雅的感觉。古人讲的"锥画沙"、"折钗股"、"屋漏痕"、"枯藤坠石"、"惊蛇入草"等有关笔墨形态的品译比喻，都是对笔墨运行而产生的变化感觉的形容。应根据不同的结构和体貌，选择不同的笔墨方法来表现酣畅、洒脱、朴拙厚实、气势浑融等艺术效果。

写形即花鸟画的造型，是从真花真鸟中感受而来，但又不拘泥于客观的真实表现，它是超越自然物象的一种心象别构。之所以如此，是因为"以形写神"的基本理论主张，借写花鸟之形，来传花鸟之神，决定了花鸟画"妙在似与不似之间"的意象造型法则。似与不似的造型能否给人视觉上的形式美感，不是靠单纯的模仿，追求物象外形的逼真而能达到的，它必须通过对自然物象的

艺术加工才能获得，夸张不能过分超越情理，要夸张而有节制，才能变为生动别致的造型。

花鸟画赋色，不崇尚光和色的视觉效果，更强调以意赋色，借色抒情。在花鸟扇面中，如何处理好色彩的统一与对比，是两个关键的因素。色彩的和谐统一，首先要掌控色彩的主调，主次色彩不明，画面必然杂乱，就不会产生优美的旋律。统一就必须举一色为主，众色为辅，主次济让，交相呼应，使绚烂缤纷的色彩统一于主调和声之中。对比的目的是为了突出主题，强化视觉审美效果，但必须在统一中求变化，画面才能产生境深意远的情调。如色墨对比的相互映衬，给人以浓重辉煌之感，取得"以色助墨光，以墨显色彩"的效果。

花鸟扇面的多种技法及作画步骤需灵活运用，随着创作环境和心理因素的变化影响，相同的画法也会因不同的笔墨材料产生变化，有些偶然的效果在事先是无法预料到的，要视画面情况及时调整，尽量保留住出奇制胜的偶然效果，如气势上、造型上、设色上等，这也是画理中常说的"随机而发"、"迁想妙得"。如懂得此理，花鸟画技法的各种变化方可得心应手。

扇面篇

1.白描法作画步骤图（见图10-1至图10-4）

《玉兰鹦鹉图》表现了早春时节，玉兰花昂然绽放，两只鹦鹉在横斜的细枝上憩息，使细嫩的花枝不胜其重而颤危晃动，让静态的画面增添了无限的生机。

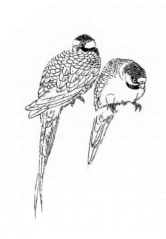

图10-1《玉兰鹦鹉图》作画步骤一

先用铅笔画出两只鹦鹉栖立枝上的动势，造型上既要描绘出鸟的体貌神态，又要符合艺术处理，只须略作夸张，然后再用重墨线条按形象结构行笔勾画。

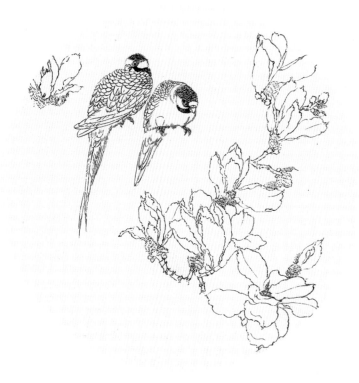

图10-2《玉兰鹦鹉图》作画步骤二

根据鸟的布局，用略淡的墨线分别勾画出三组主次分明的玉兰花头，花头的外形要有圆缺参差变化，可以用细线颤笔勾画，行笔要注意粗细、顿挫、转折之变化，既表现出花瓣薄嫩的起伏姿态，又体现出线条本身的律动之美。

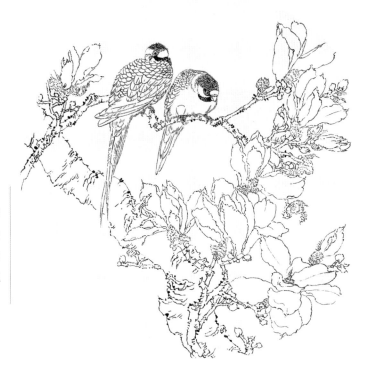

图10-3《玉兰鹦鹉图》作画步骤三

　　根据整体布局，先勾画出花与花之间的第一层细枝，花枝之间的穿插形成大小不等的空白，然后再画第二层的粗干，形成掩映藏露的空间层次。粗干的用笔顿挫明显、墨色重于花头，起到相互映衬的作用。

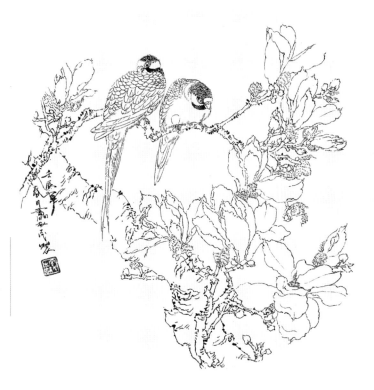

图10-4《玉兰鹦鹉图》作画步骤四

　　用秃笔散峰适当添加老干的苔点，再用细笔补画小花托及花苞，形成画面的黑白灰层次，调整完成，题款钤印。

2.勾填法作画步骤图（见图11—1至图11—4）

《南国春韵》图以牡丹、翠竹、飞禽组合构成。画面上两朵高贵白色牡丹在翠竹的映衬下迎风绽放，娇艳无比，叶子随风摇曳，生动活泼的飞禽使春天的气息更加浓郁。

图11—1《南国春韵》作画步骤一

以双勾法画飞动之势的小鸟，按整体色调构想，将头和鸟身分别填以褐色和蓝色，注意色彩的微妙变化，不宜太纯。

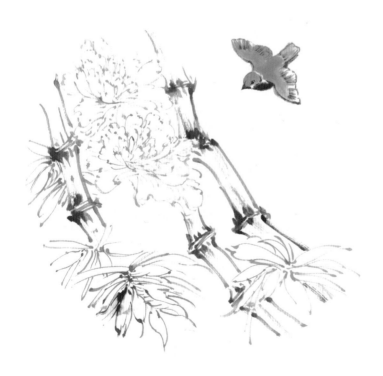

图11—2《南国春韵》作画步骤二

以狼毫调淡墨勾画两朵不同姿态的牡丹花，要注意花形的参差不齐，再用略浓的墨色写出粗细不同的斜势竹竿及竹叶，用墨要浓淡兼施，方显神韵。

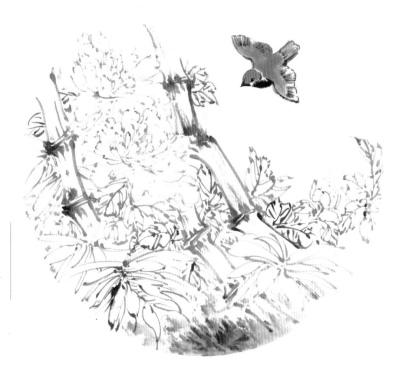

图11-3《南国春韵》作画步骤三

　　画牡丹叶不必将叶片结构交代的很清晰，而更应注意的是叶得疏密、聚散与偃仰起伏以及用笔用墨的变化，起到映衬花与竹的作用。

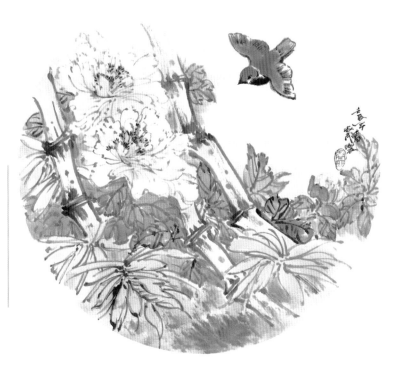

图11-4《南国春韵》作画步骤四

　　用羊毫笔调出淡赭色染竹子和牡丹叶，墨线勾染，再调出三青和淡汁绿分别填画牡丹叶和竹叶，填色时切忌平涂，在竹干处适当留有空白，与花头呼应，花朵点染淡黄色，可虚虚实实，若有若无为佳。点画花蕊，调整完成，题款钤印。

3.勒廓法作画步骤图（见图12-1至图12-4）

《竹林倩影》图是竹子与鸟的组合，画面上表现了茂密旺盛的竹海一隅，生生不息的景象，斜立在竹枝上的白头小鸟迎风探视，竹鸟和鸣，生趣盎然。

图12-1《竹林倩影》作画步骤一

先以重墨写出白头鸟的头和背部，然后用淡墨画出鸟的腹部，自然渗化为佳。笔意中讲究小鸟的动态结构特征。

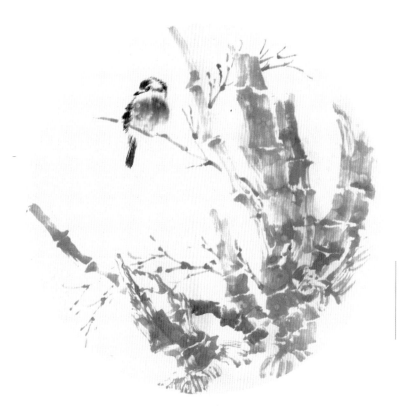

图12-2《竹林倩影》作画步骤二

大笔调淡赭和汁绿，按竹的生长结构以没骨法写出竹干及细枝，略留飞白为佳，色彩要有冷暖和浓淡变化，注意疏密、粗细对比。

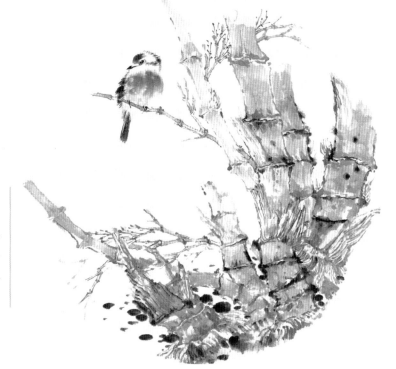

图12-3《竹林倩影》作画步骤三

　　趁湿用重墨渴笔勾勒竹干及细枝结构，运笔可适当粗放，不一定完全按点染的形象勒廓，用笔速度有疾有徐，控制线条虚实浓淡的变化，与色融合在一起。根据意境之需，在竹根处点染重墨苔点，与鸟呼应连贯。

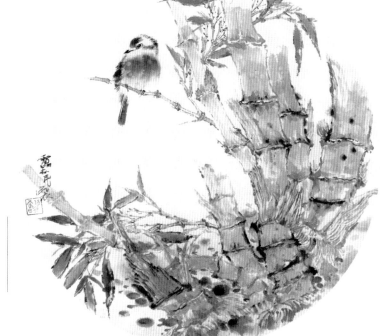

图12-4《竹林倩影》作画步骤四

　　添加少许迎风摇动的竹叶，随后调整局部和整体关系，使画面层次更为统一。最后根据构图之需，在左下角题款钤印。

19

4.没骨法作画步骤图（见图13-1至图13-4）

《秋风枝有声》图以山石为辅，配以斜立的

枯木新枝，一只鸣叫欲飞的小鸟栖息其上，使暮秋时节的萧瑟凋零景象顿显生机。

图13-1《秋风枝有声》作画步骤一

中侧锋兼用以淡墨写出石的形貌，注意石的整体效果，不能像山水画中那样细勾皴描，用笔要方中带圆，切忌轻滑飘忽。

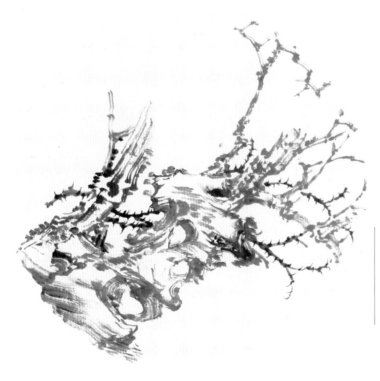

图13-2《秋风枝有声》作画步骤二

用稍浓的墨写出两组斜立的树桩和细枝，要体现出老干的肌理变化，然后在石与树之间穿插浓重的棘枝，老干与细枝的穿插要有疏密、聚散之势。

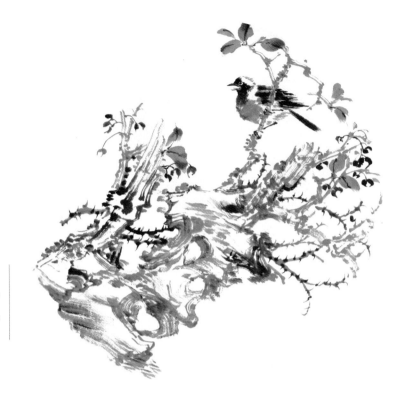

图13-3 《秋风枝有声》作画步骤三

　　写出鸣禽，用笔要简练概括，注重神态的刻画，随后点写偃仰的赭黄色树叶与重色残果。

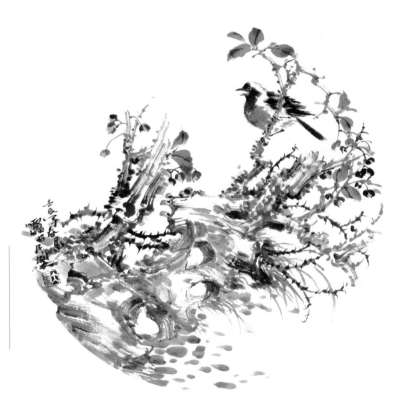

图13-4 《秋风枝有声》作画步骤四

　　概括画面整体意境之需，补写坡草及树桩上的苔点，使画面更有生趣与层次，最后在老干上若有若无地略施淡赭色，题款钤印，整理完成。

三、小　结

中国花鸟画源远流长，有着灿烂辉煌的成就。而花鸟画扇面就是其中的一种卓有成就的艺术形式，花鸟画扇面扎根于中国传统文化土壤之中，经数千年的发展，形成了融汇着整个中华民族独特的文化素养、审美意识、思维方式、美学思想和哲学观念的完整的艺术体系。中国传统绘画理论中诸如顾恺之的"以形写神"、谢赫的"六法论"、张璪的"外师造化，中得心源"，直至齐白石的"似与不似"，这其中包含着学养、立意、气韵、经营、笔墨、程式、风格等艺术创造的理论经验。它既符合一般的艺术规律，又独具鲜明的中国作风和中国气魄。

花鸟画扇面更注重绘画语言的选择、拓展和运用，因此在表现不同的题材时，应选用最适合的表现形式，这样才能更好地体现出物象的特征和神韵，使画面的置阵布势、笔墨语言方面都能符合物象表现的要求，其中所涉及到的多种表现形式的结合，也包含有利于产生画面节奏感的点、线、面等因素。表现恰当才能使画面呈现更丰富的视觉效果。花鸟画扇面在表现物象时应注意刻画其神韵，即超越具体物象的描摹、再现，强调主观的创造作用，强调作者主观情怀的流露。

学习花鸟画扇面应遵循临摹、写生、创作的艺术规律。在开始阶段应选择传统经典的，与高层次的作品进行临摹，了解花鸟画扇面的造型特点和用笔、用墨的方法，然后过渡到写生，在写生中积累素材，感受捕捉生活，达到"外师造化，中得心源"，再将临摹写生中学习到的知识运用到创作中去，以花鸟画的形式语言来抒发情感和表达意境。在学习的过程中，这三者有机结合，互为影响、互为补充。

花鸟画扇面技法练习中，只有加强练习，才能达到熟能生巧的境界，而注重传统文化素养的提高，"读万卷书，行万里路"，更是一个中国画画家必备的艺术修养。

四、作品欣赏

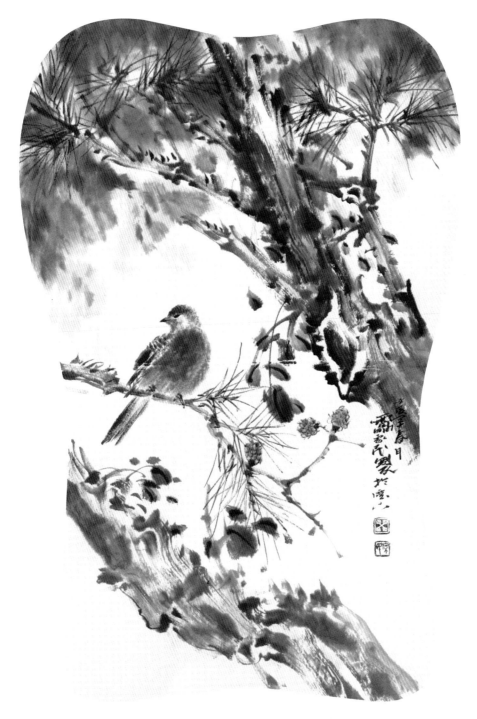

冥　63cm×42cm

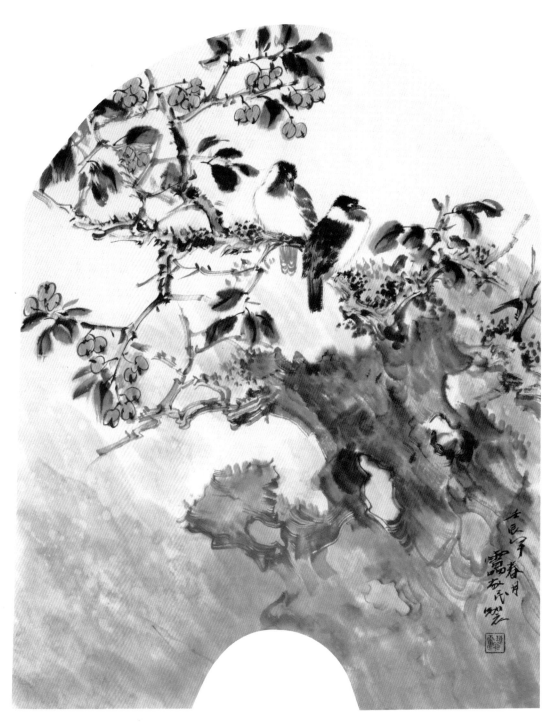

惬怀　65cm×50cm

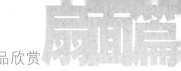

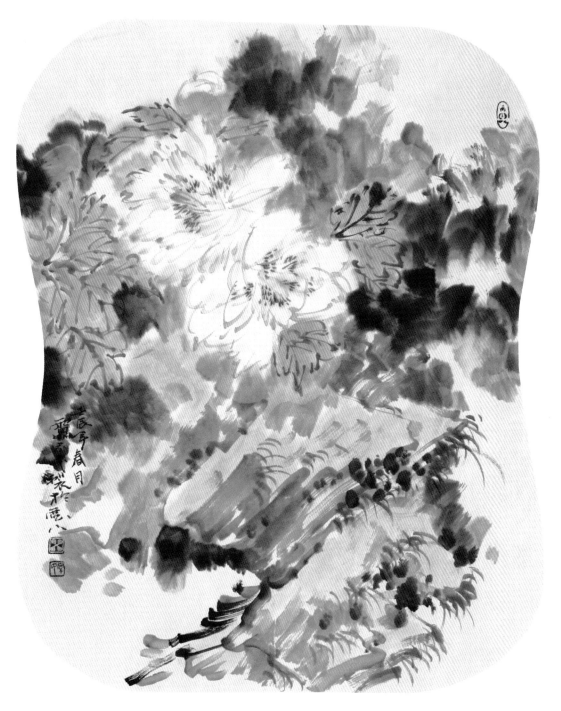

国色美无双　63cm×51cm

鸣春　63cm×53cm

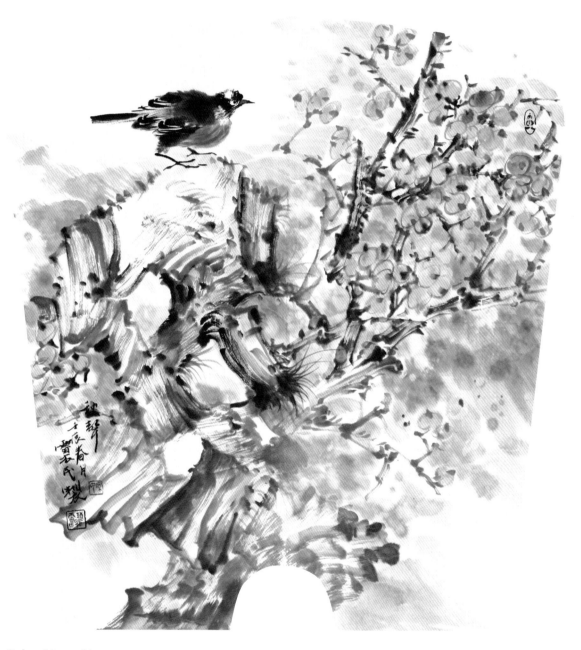

秋声　63cm×60cm

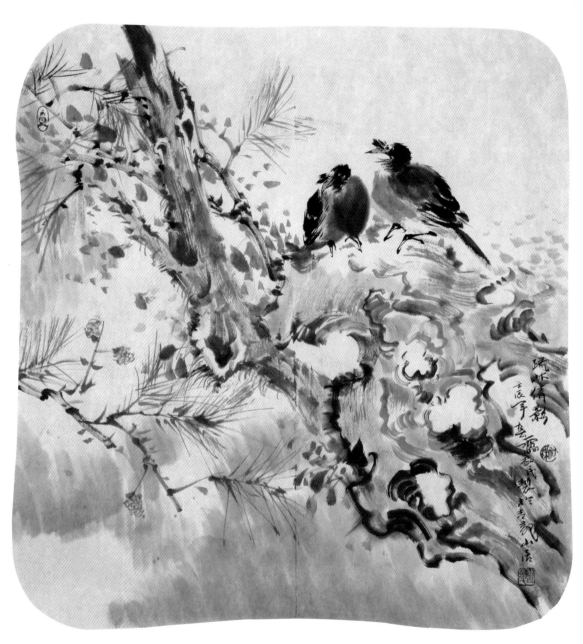

疏林倩影　60cm×58cm

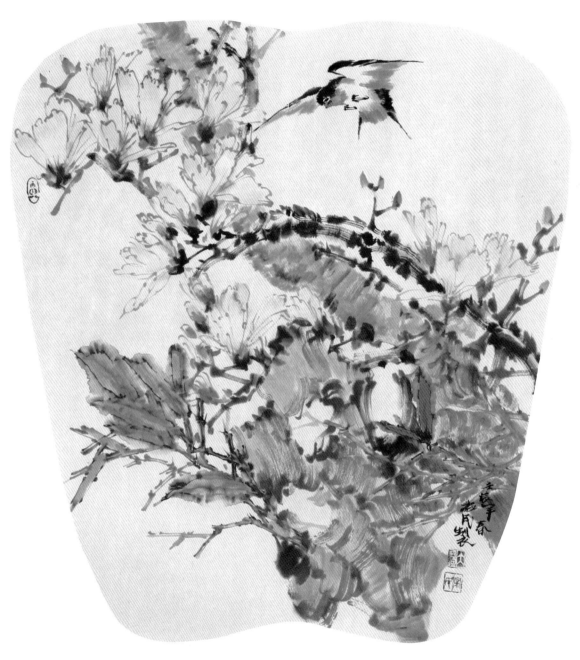

春逐鸟声开　63cm×59cm

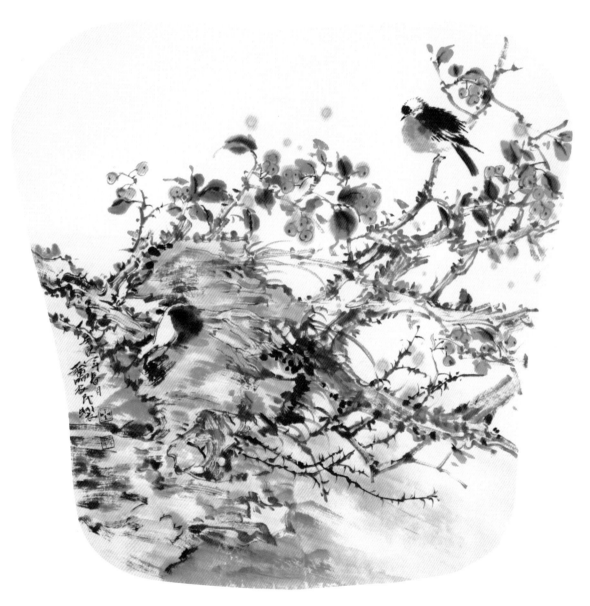

秋韵　62cm×63cm

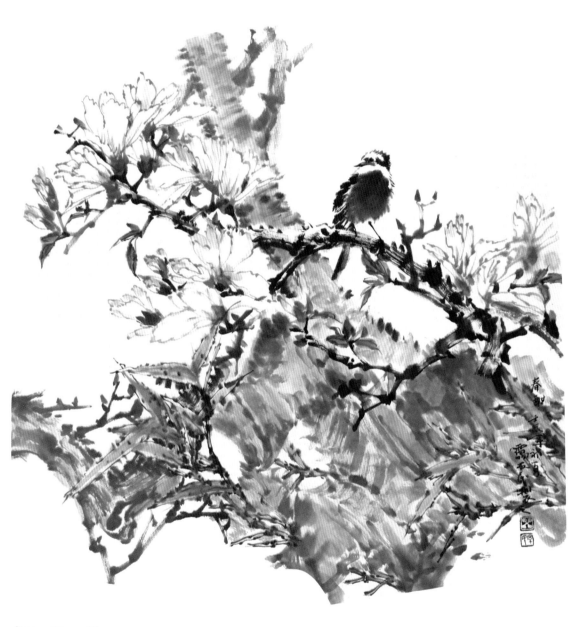

春酣　62cm×61cm

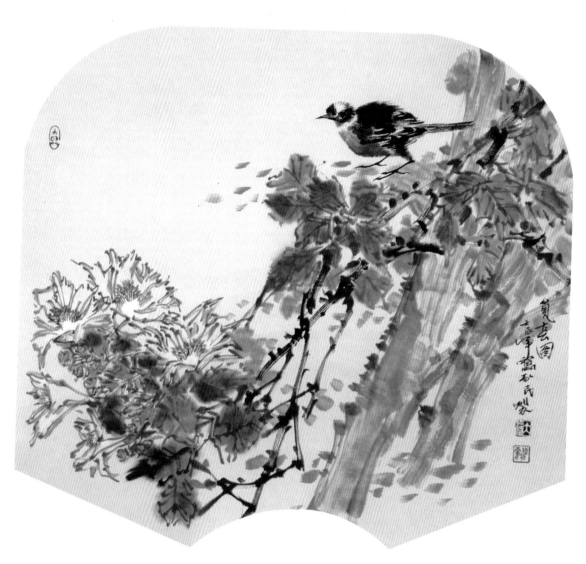

觅春图　58cm×63cm

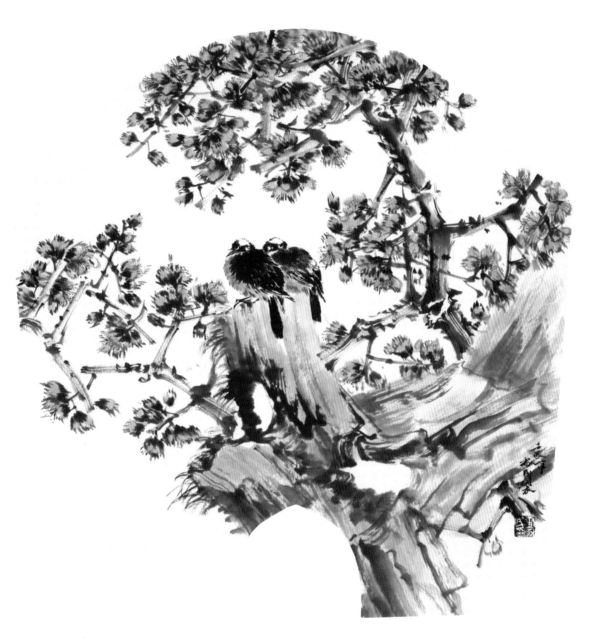

梅开上苑先春　69cm×68cm

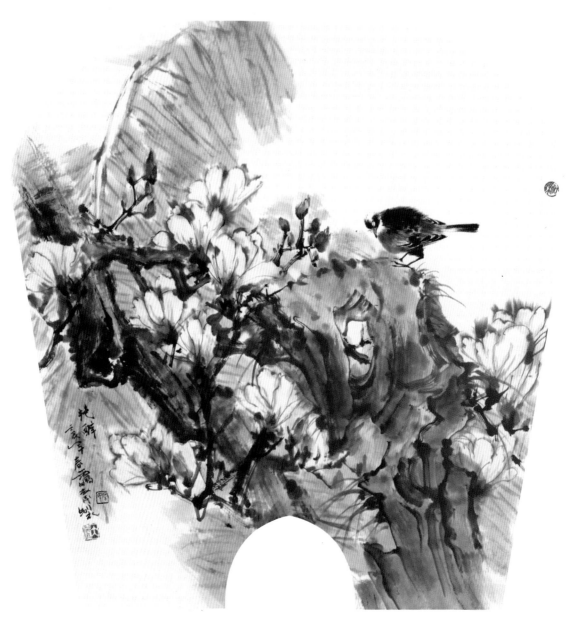

艳醉　69cm×68cm

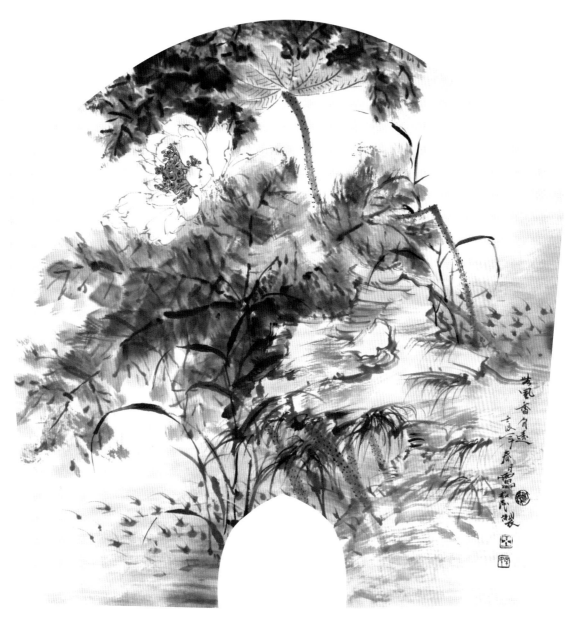

荷风香自远　69cm×68cm

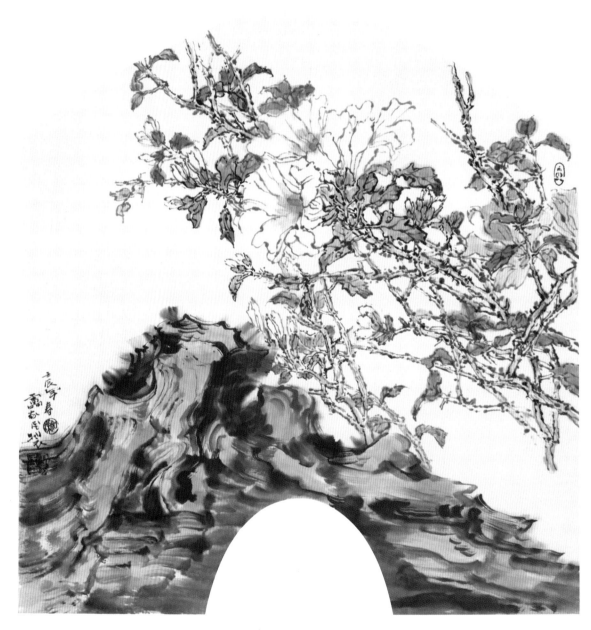

春回云物秀　69cm×66cm

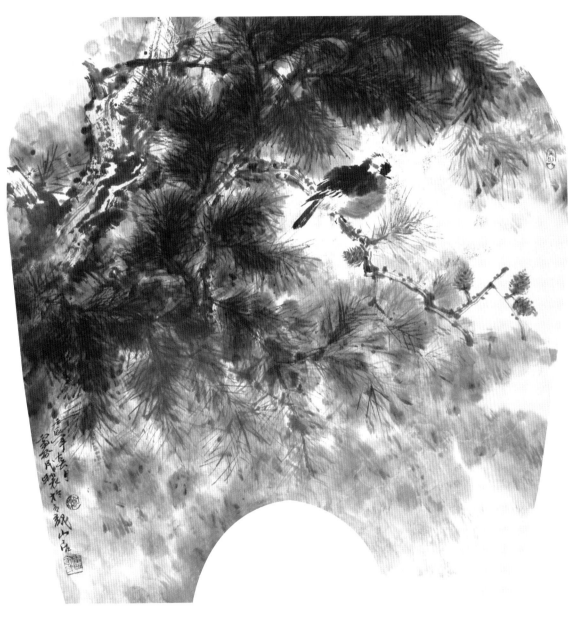

谧　70cm × 69cm

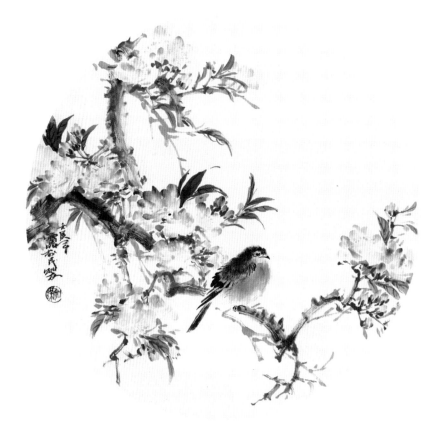

春妆　40cm×40cm

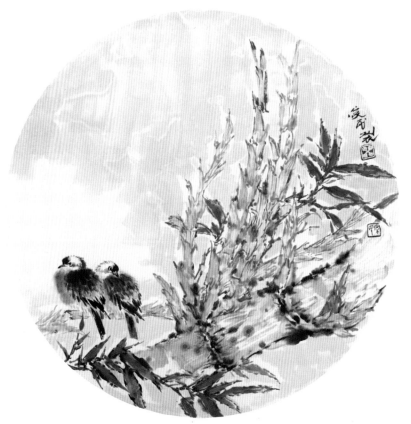

雨后新绿　40cm×40cm

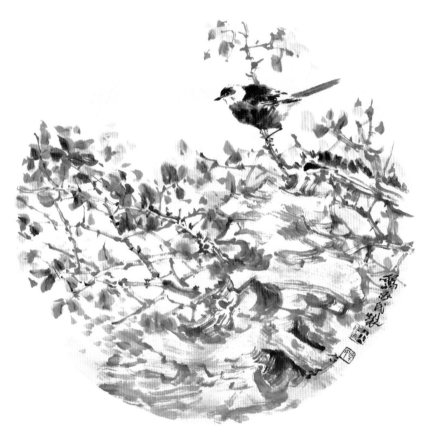

秋凉　40cm×40cm

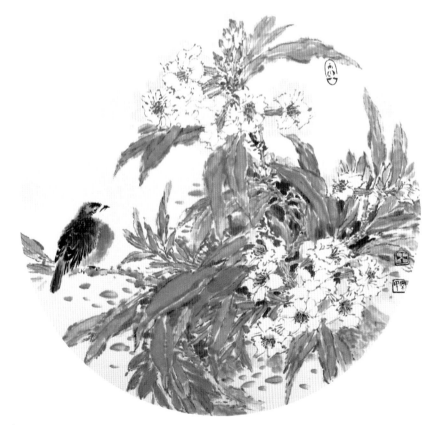

素秋　40cm×40cm

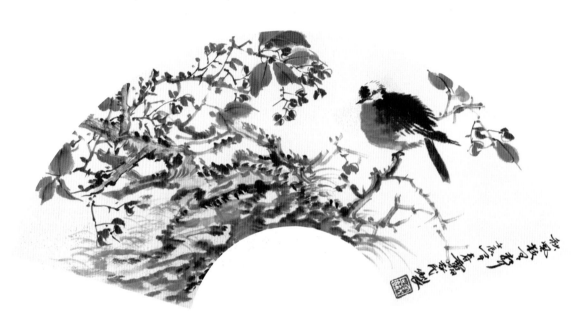

秋风枝有声　40cm×20cm